大 师 手 稿 与 速 写

The Masters' Manuscripts and Sketches

德 加

素 描 与 粉 彩

蔡国胜／主编　　德加／绘画

C1S 湖南美术出版社
PUBLISHING & MEDIA

全 国 百 佳 图 书 出 版 单 位

·长沙·

图书在版编目（CIP）数据

德加素描与粉彩 / 蔡国胜主编. —— 长沙 ：湖南美
术出版社，2022.11（大师手稿与速写）
ISBN 978-7-5356-9937-4

Ⅰ．①德… Ⅱ．①蔡… Ⅲ．①素描－作品集－法国－
近代 Ⅳ．①J234

中国版本图书馆CIP数据核字（2022）第215932号

德加素描与粉彩

DEJIA SUMIAO YU FENCAI

出 版 人：黄　啸

主　　编：蔡国胜

绘　　画：德　加

责任编辑：赵燕军

责任校对：谭　卉

出版发行：湖南美术出版社（长沙市东二环一段622号）

经　　销：湖南省新华书店

制　　作：嘉伟文化

印　　刷：广西昭泰子隆彩印有限责任公司

开　　本：889mm×1194mm　1/8

印　　张：5

版　　次：2022年11月第1版

印　　次：2022年11月第1次印刷

书　　号：ISBN978-7-5356-9937-4

定　　价：78.00元

邮购联系：0731-84787105　邮编：410016
网址：http://www.arts-press.com/
电子邮箱：market@arts-press.com
如有倒装、破损、少页等印装质量问题，请与印刷厂联系调换。
联系电话：0771-3142324

艺术不是你想看到的，而是艺术家想让你看到的。

能够描绘下自己所见就已属不错。但若能画下记忆中无法看见之事会更好。这是想象与记忆共同作用下的变幻形态。

——埃德加·德加

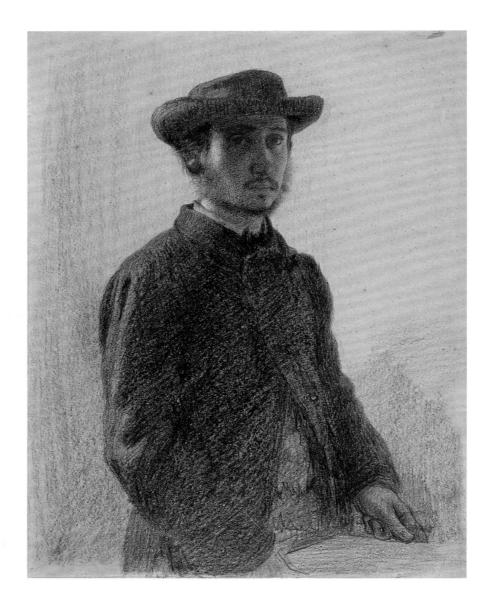

《自画像》 1857年

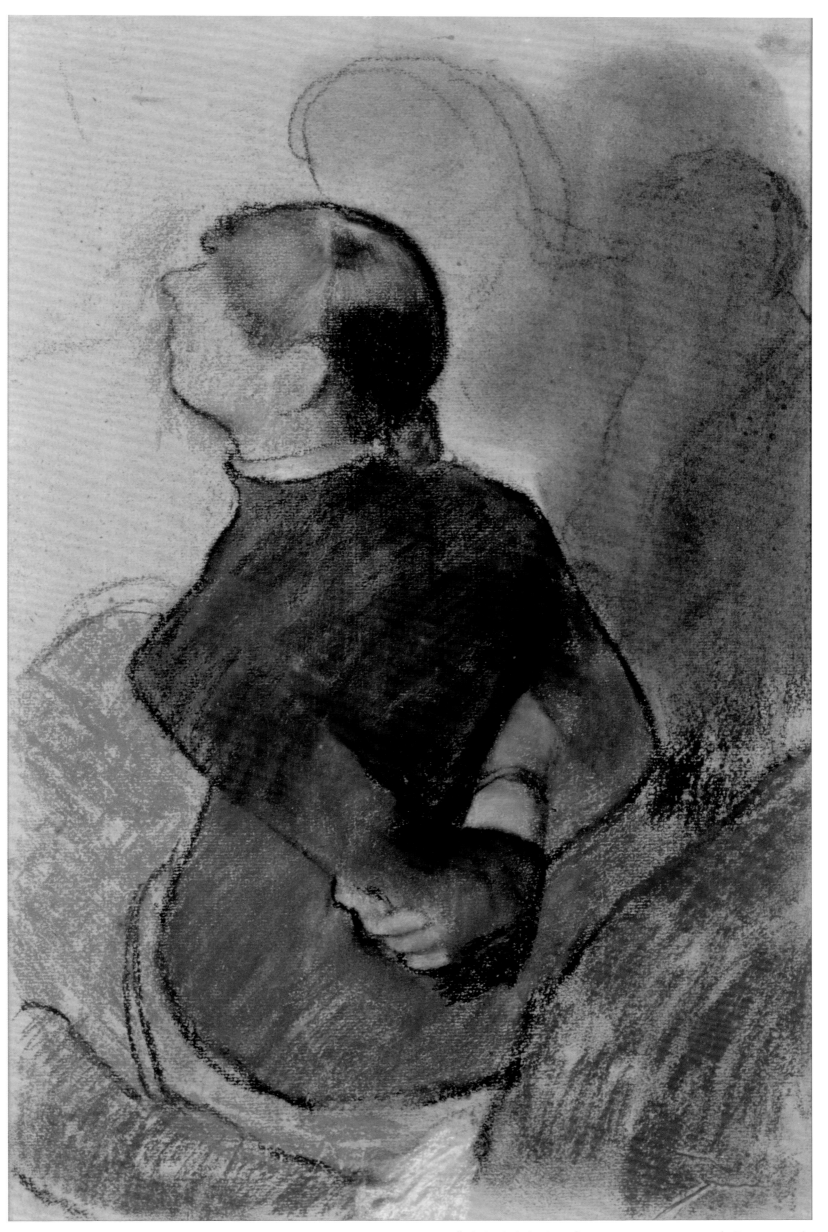

《蓝衣的年轻女人》　61.6cm×47cm　色粉　1884年

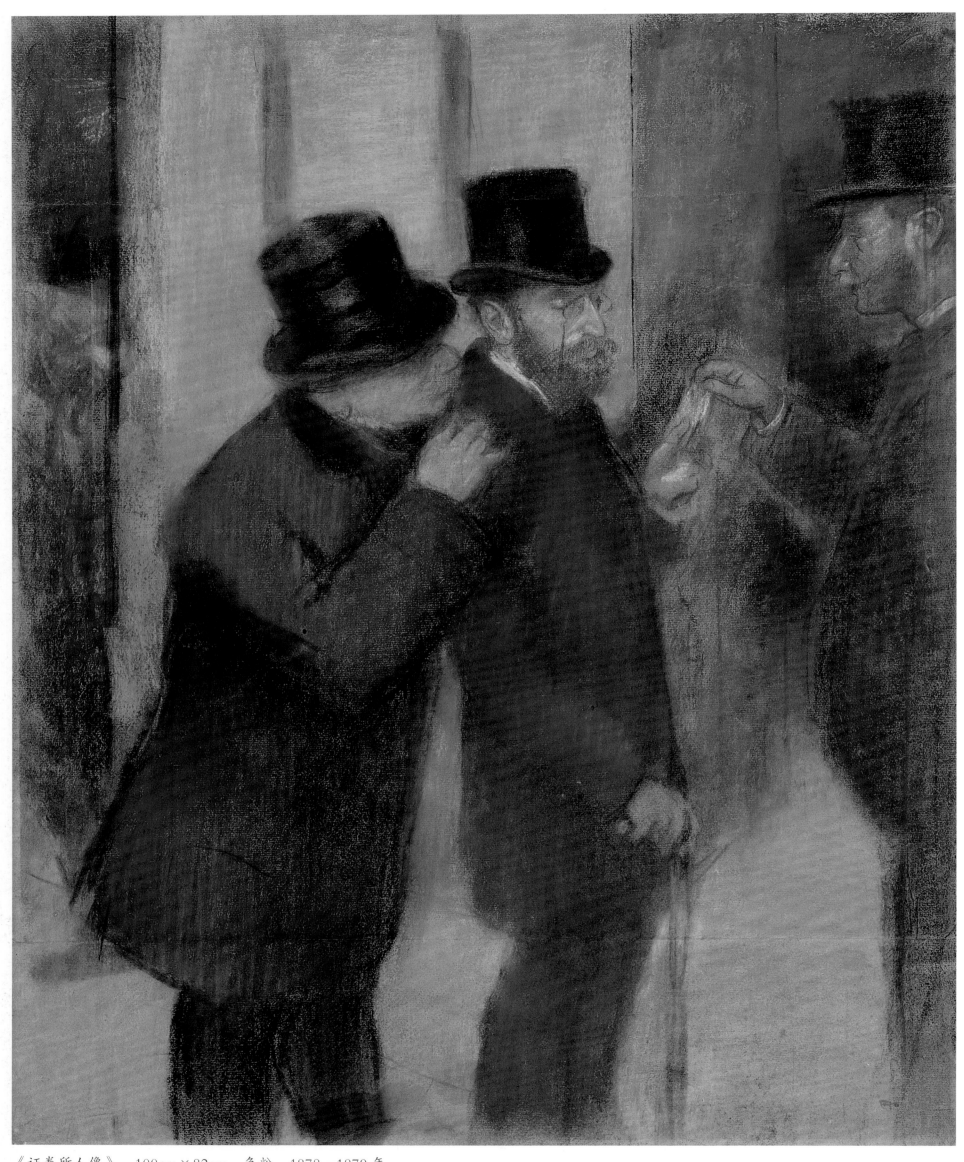

《证券所人像》 100cm×82cm 色粉 1878—1879 年

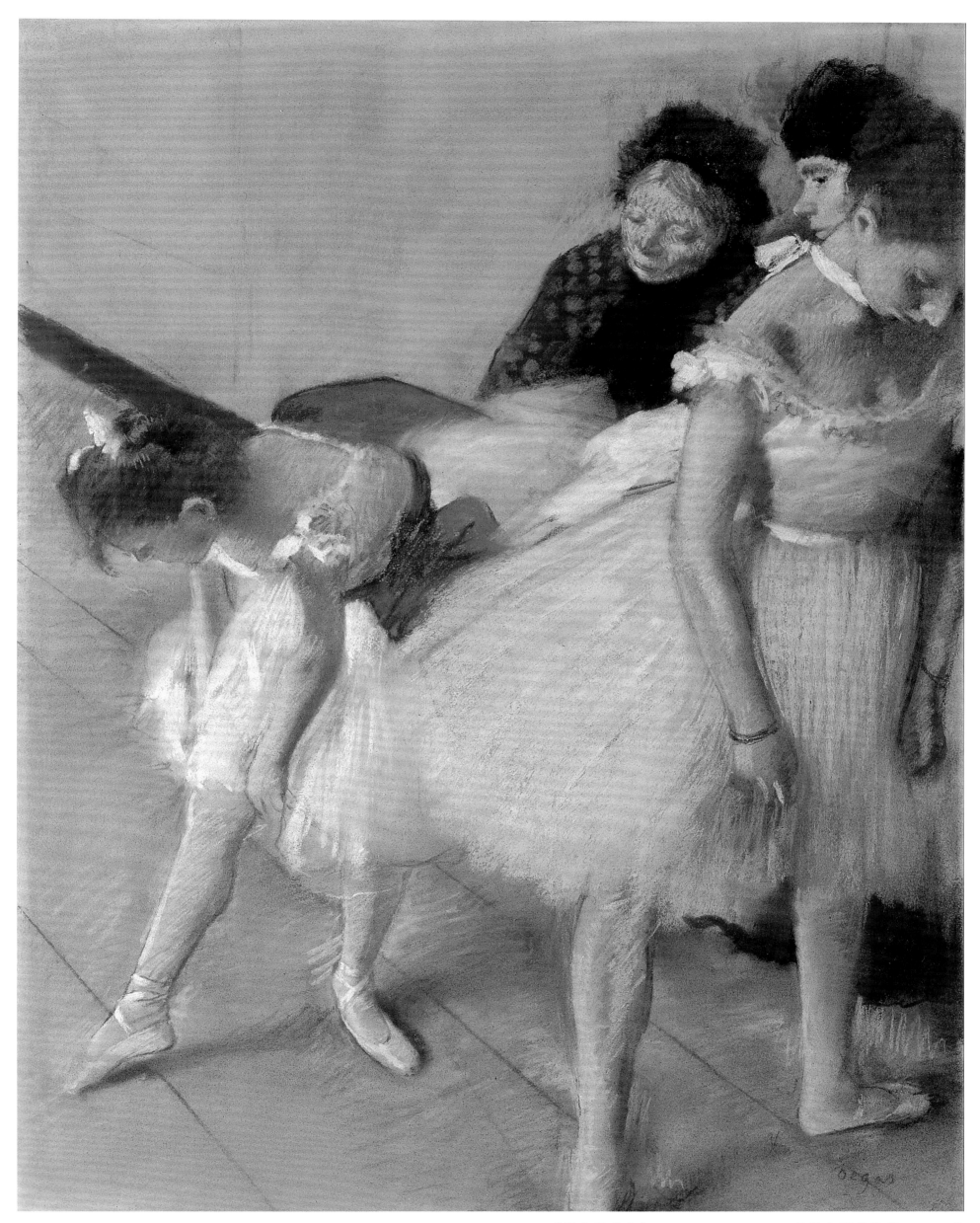

《歇息的舞者》　76.5cm×55.5cm　色粉和黑色粉笔　1879年

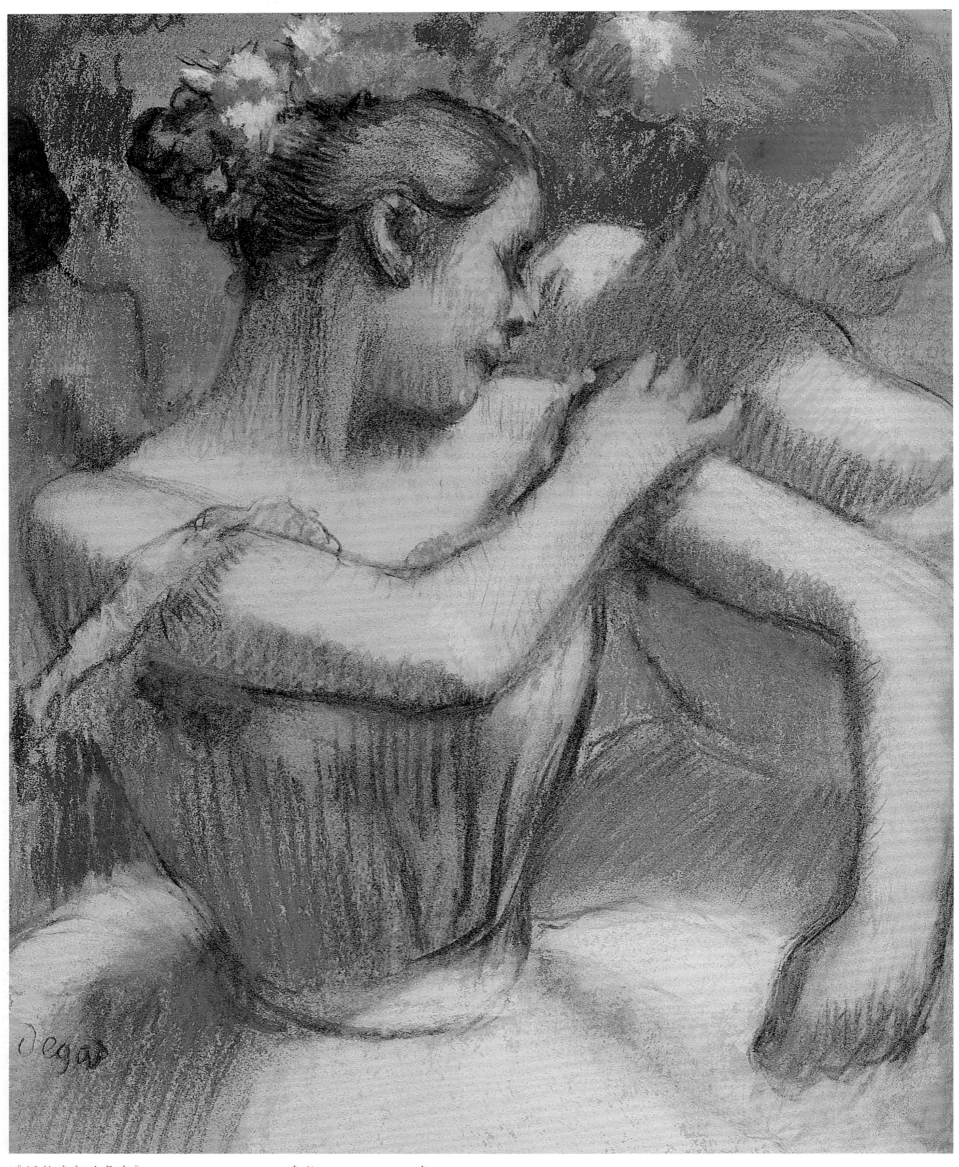

《调整肩部的舞者》 44.5cm×35.6cm 色粉 1896—1899 年

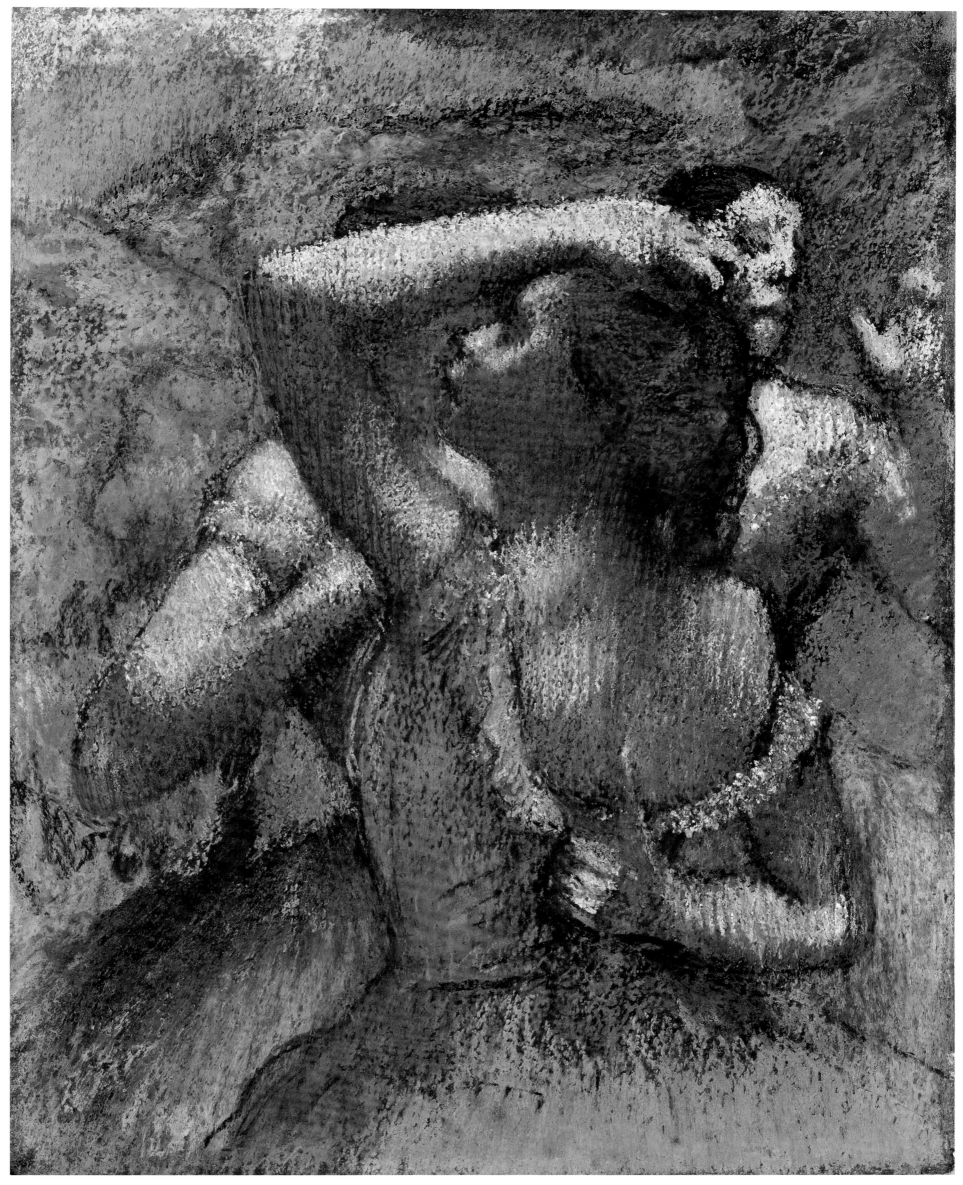

《舞者们》　58.8cm×46.3cm　色粉　1894—1904 年

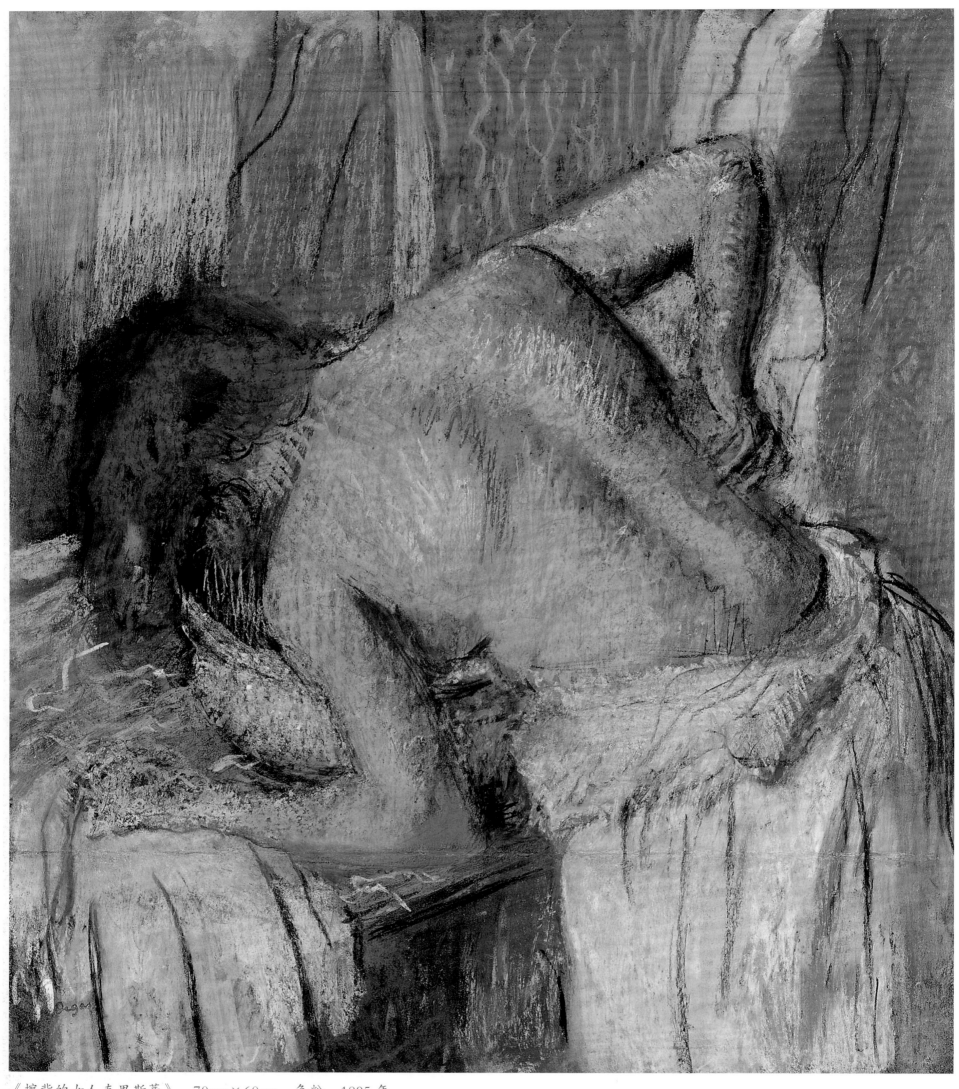

《擦背的女人克里斯蒂》　70cm×60cm　色粉　1895 年

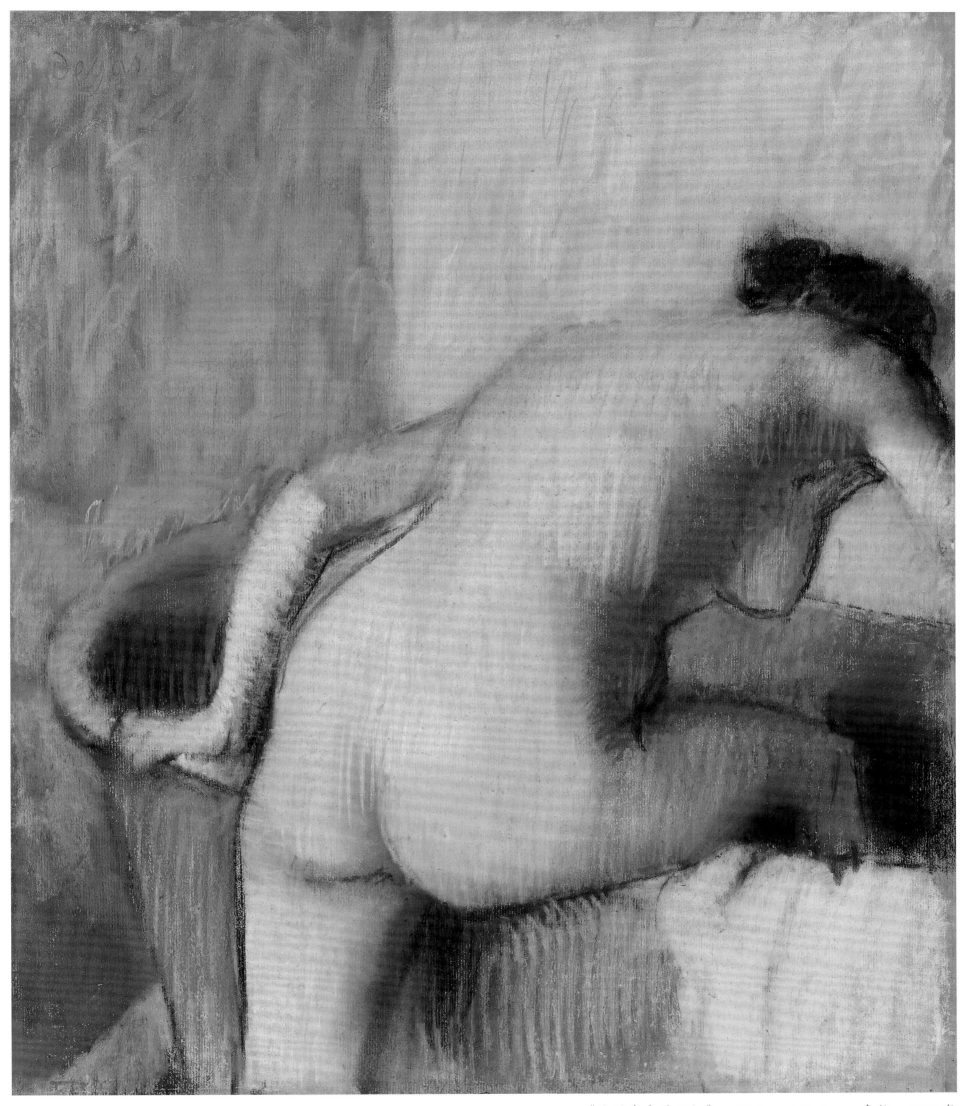

《洗澡者走进浴缸》 55.9cm×47.6cm 色粉 1890 年

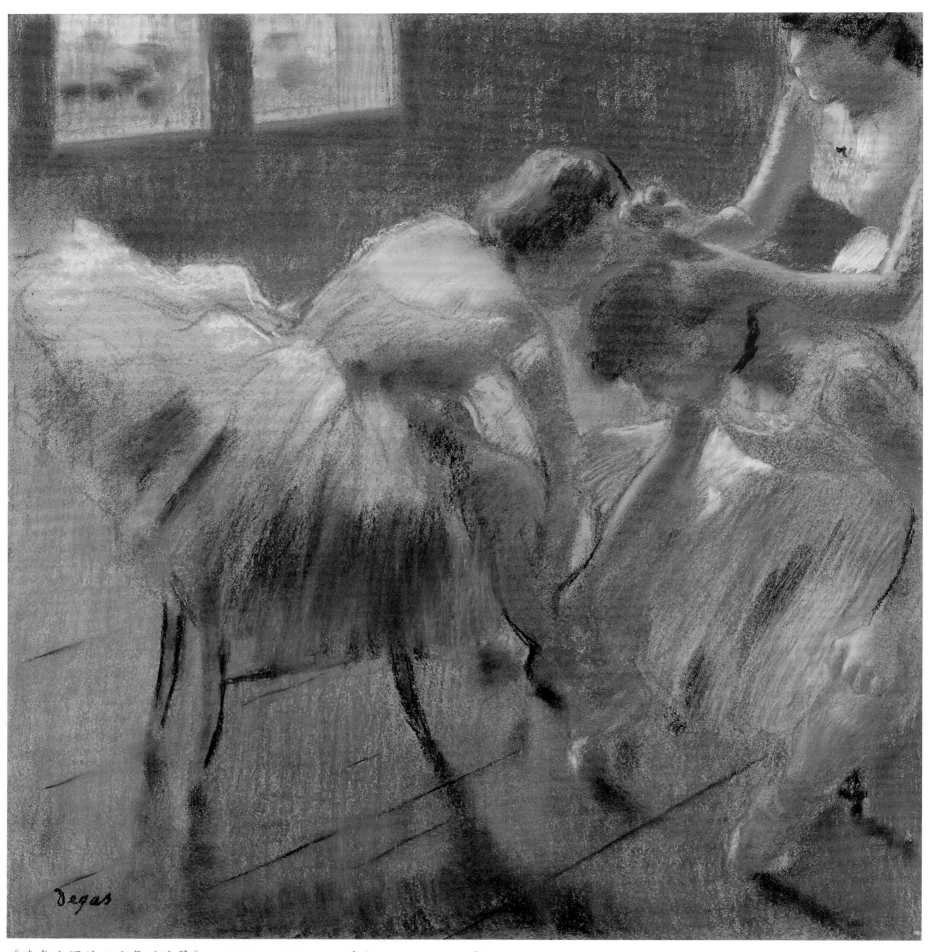

《准备上课的三名舞蹈演员》　25.4cm×24.3cm　色粉　1879—1890 年

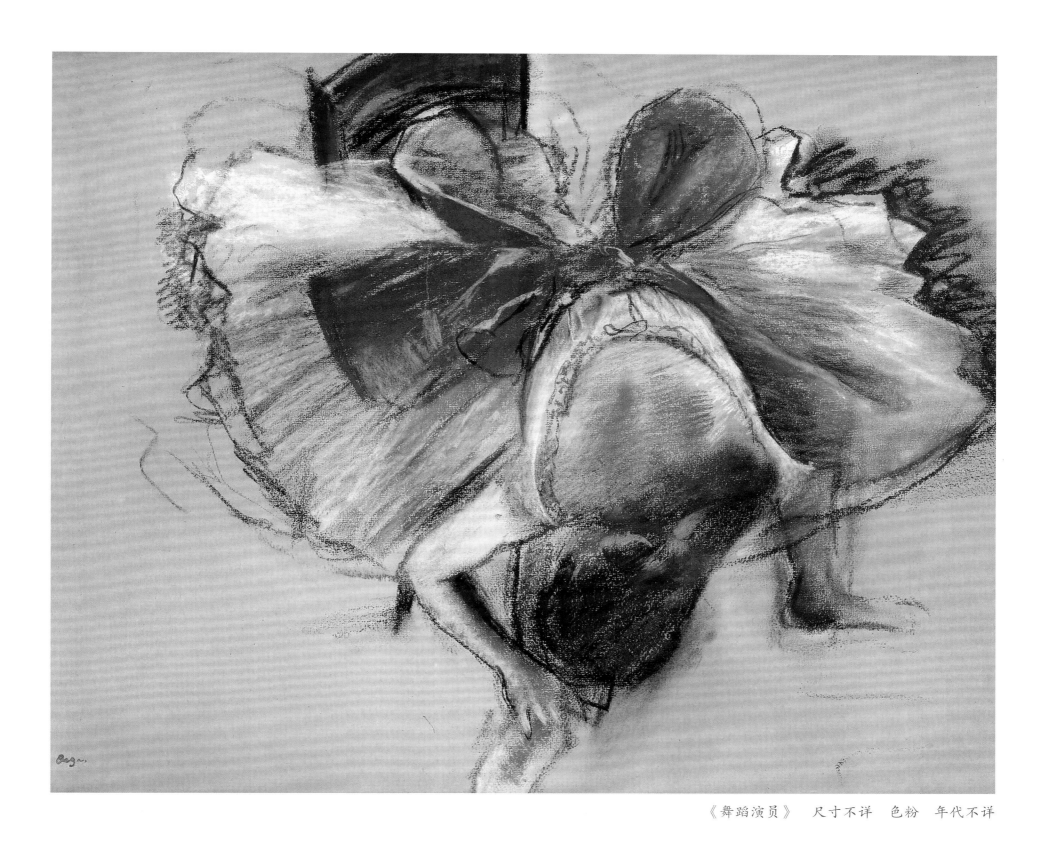

《舞蹈演员》 尺寸不详 色粉 年代不详

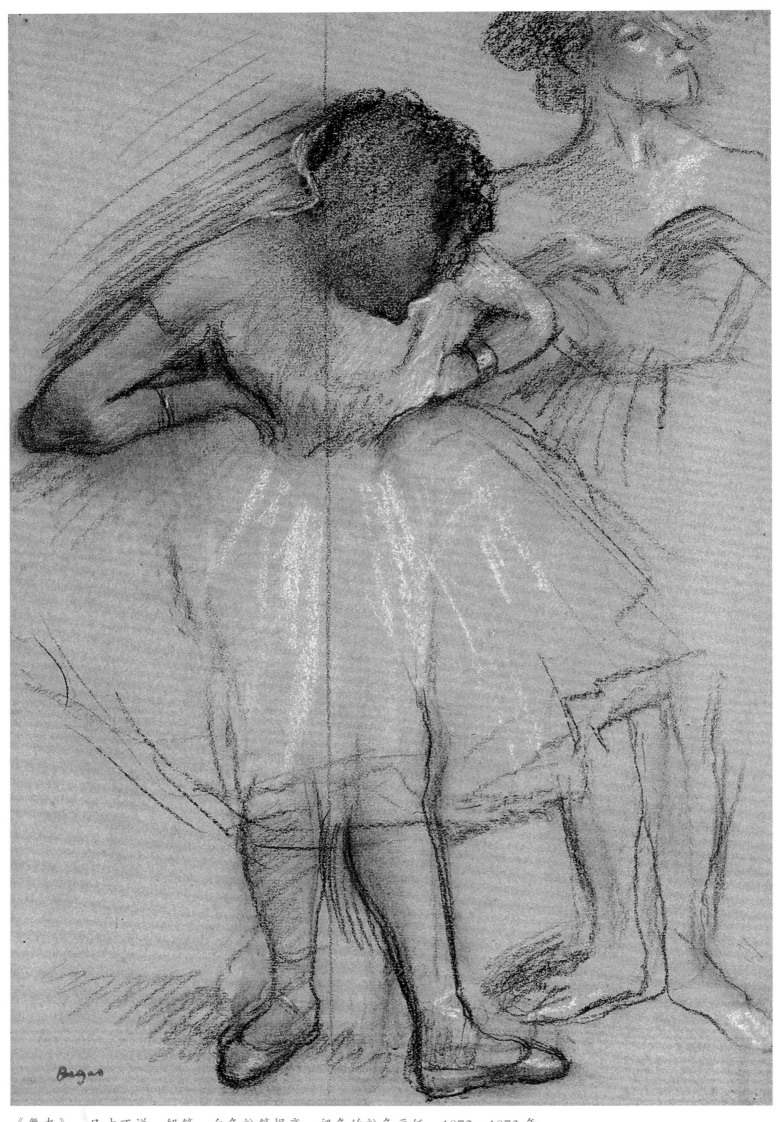

《舞者》 尺寸不详 铅笔，白色粉笔提亮，褪色的粉色画纸 1872—1873 年

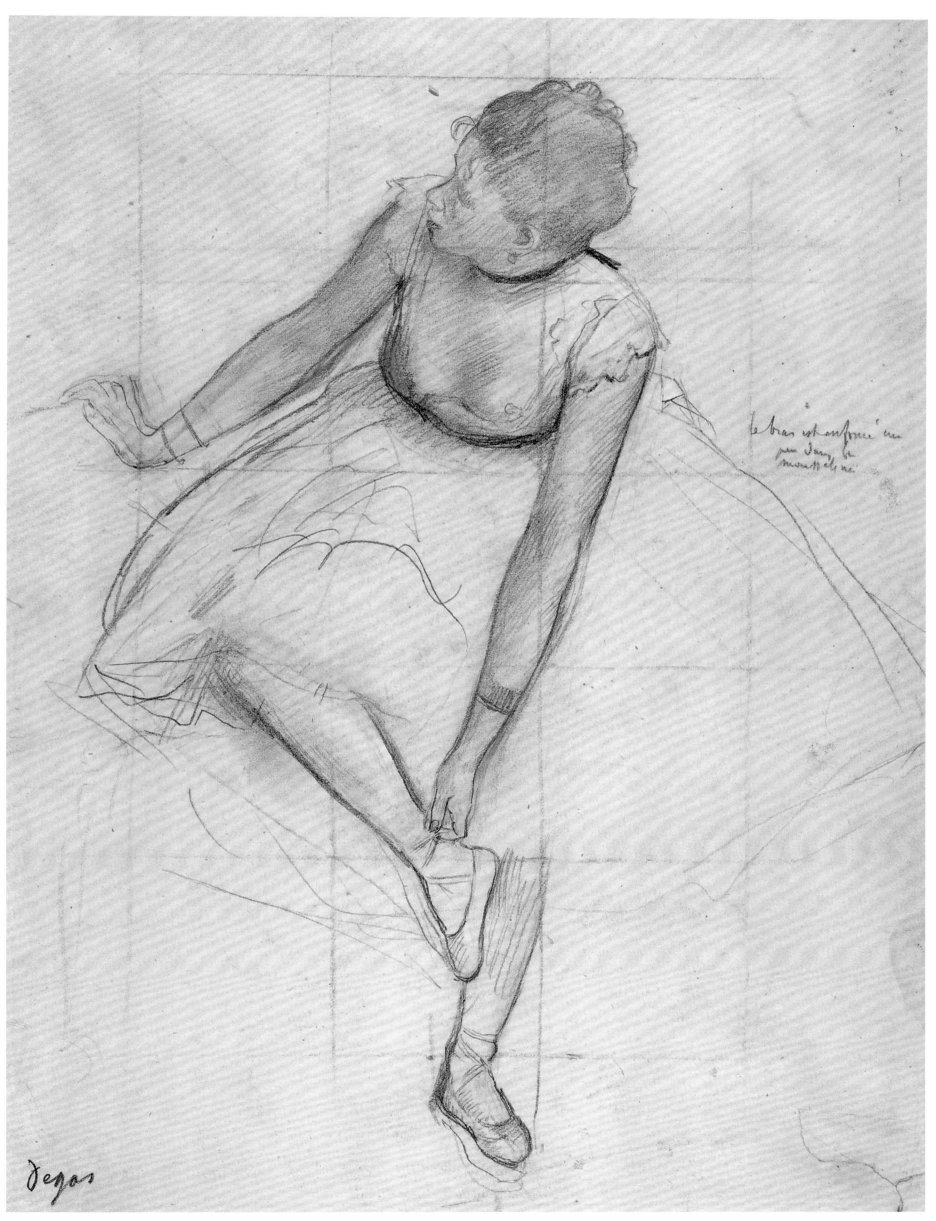

《调整舞鞋的舞者》　32.7cm×24.4cm　铅笔，白色粉笔提亮，褪色的粉色画纸　1872—1873 年

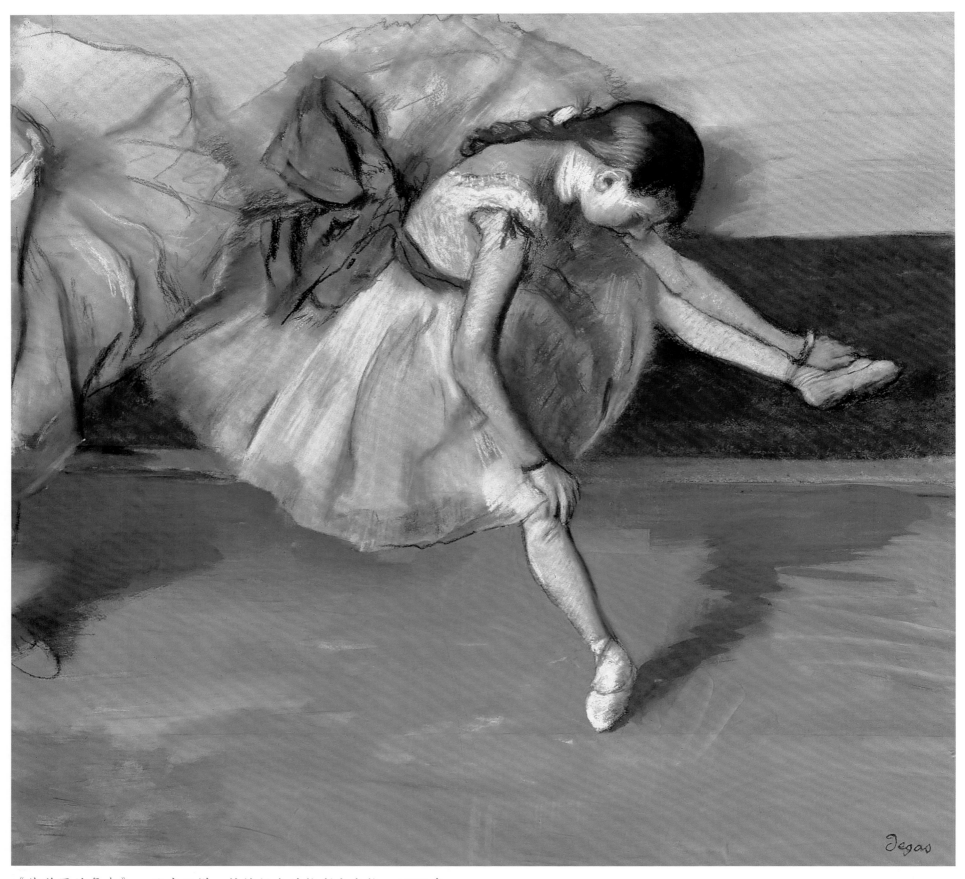

《休憩区的舞者》 尺寸不详 接缝纸上的粉彩和水粉 1885 年

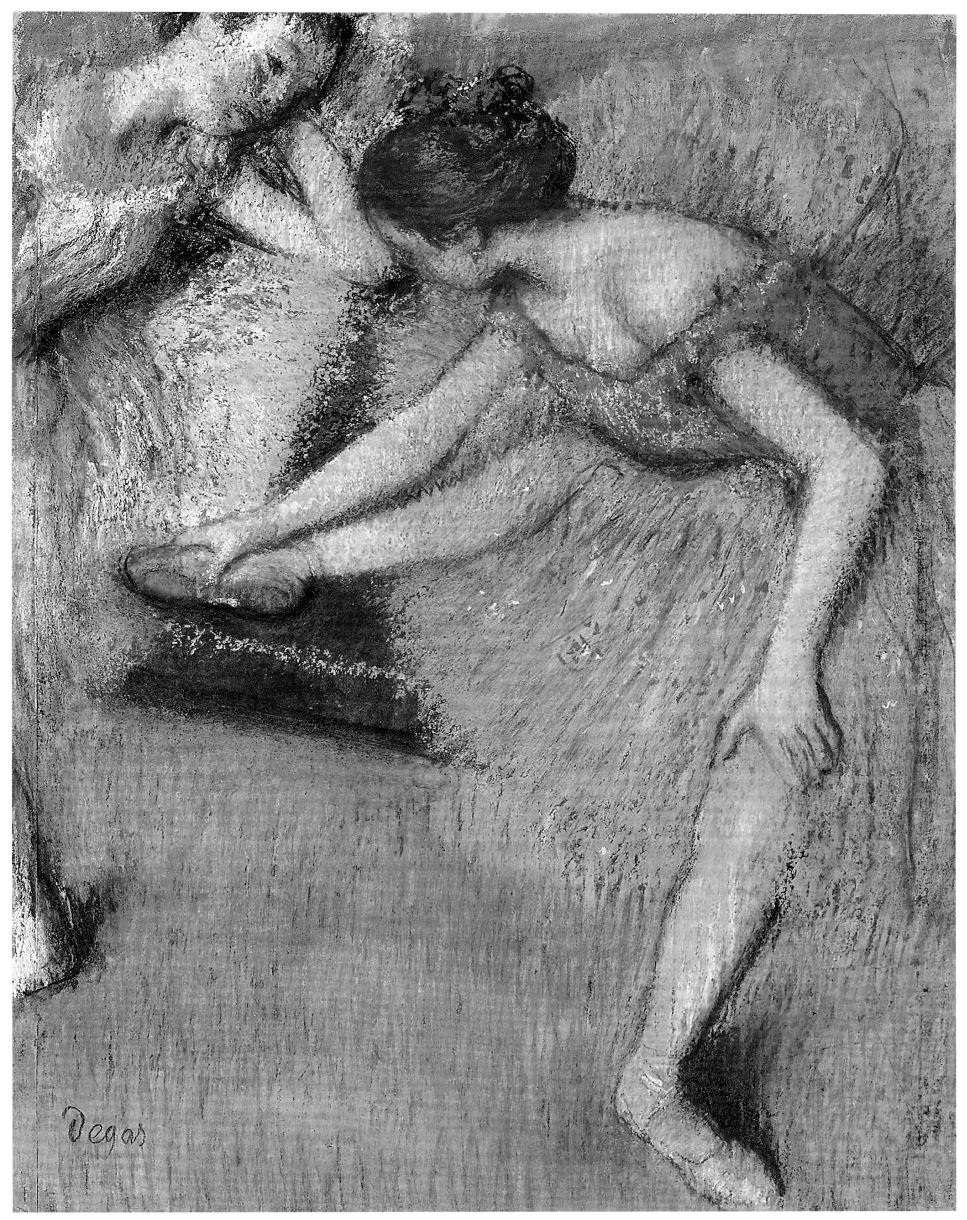

《舞者》 尺寸不详 蜡笔，纸 1895年

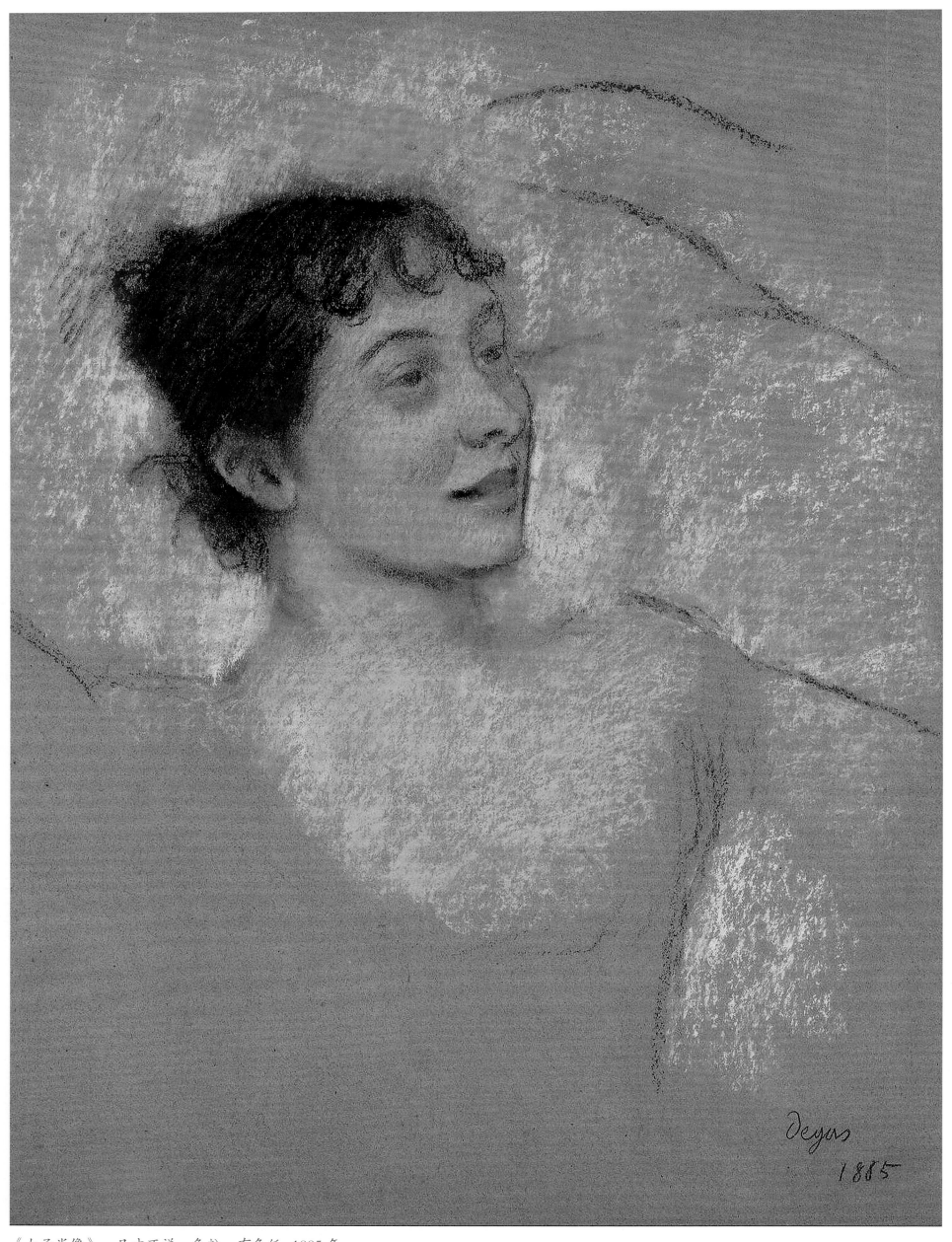

《女子肖像》 尺寸不详 色粉，有色纸 1885 年

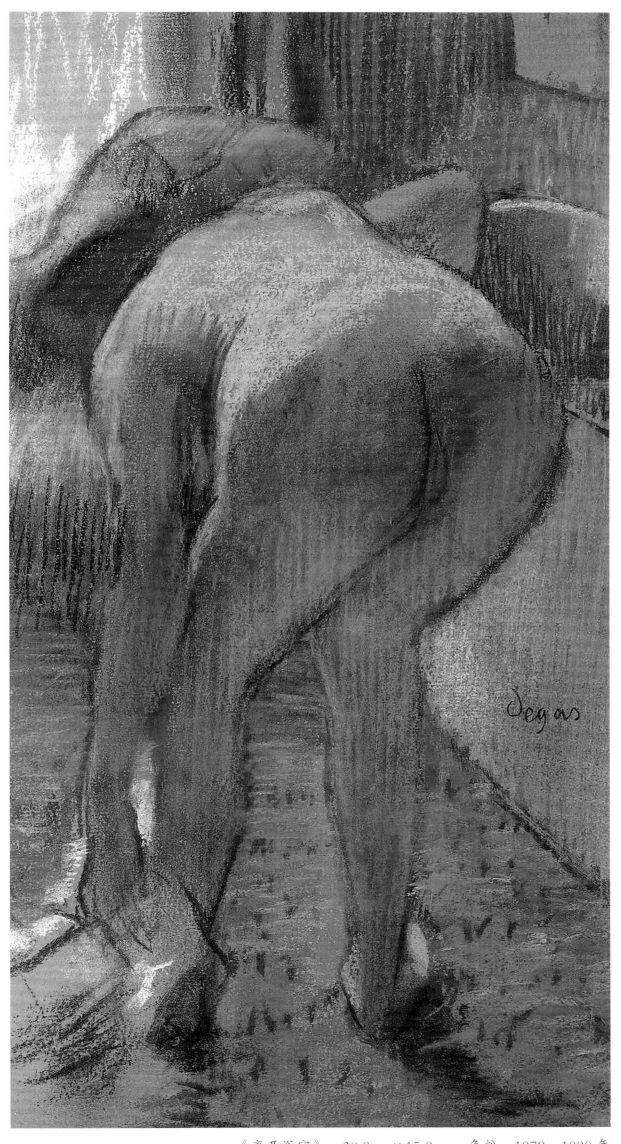

《离开浴室》 30.8cm×15.8cm 色粉 1879—1880 年

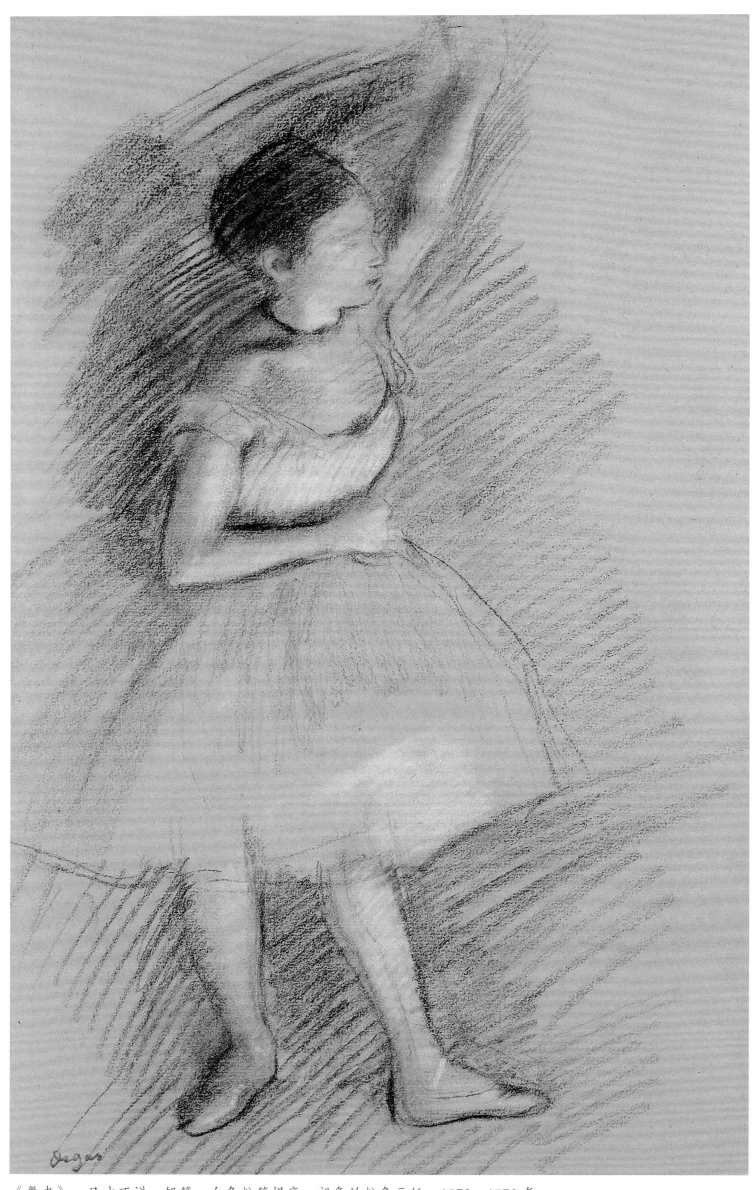

《舞者》 尺寸不详 铅笔，白色粉笔提亮，褪色的粉色画纸 1872—1873 年

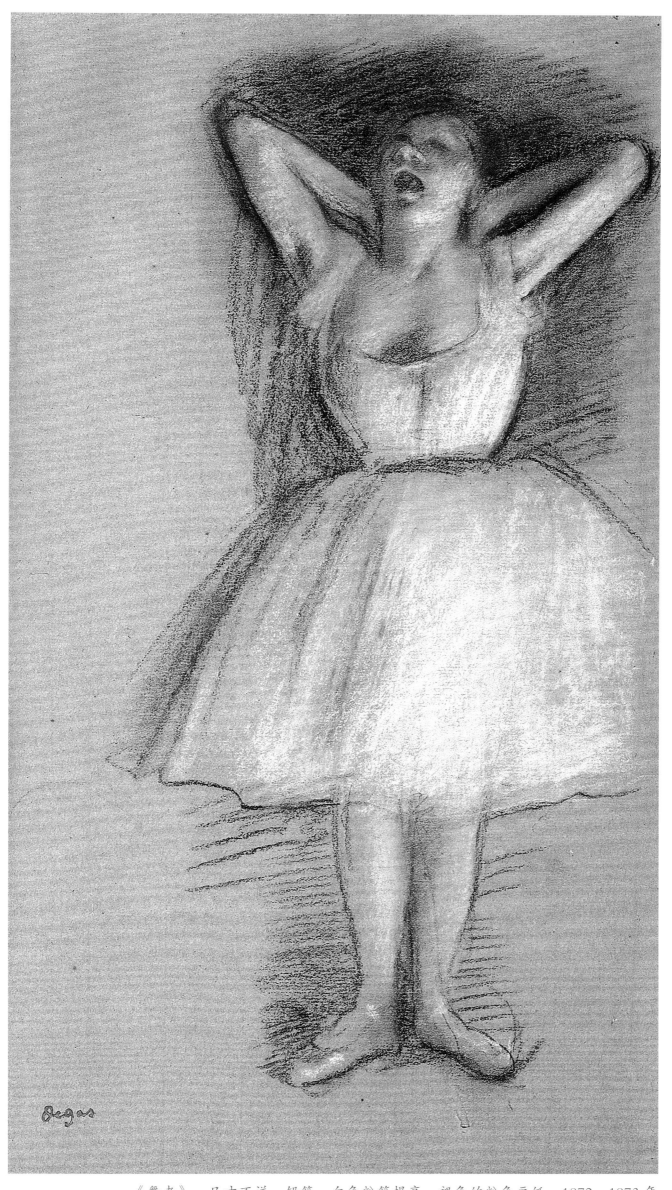

《舞者》 尺寸不详 铅笔，白色粉笔提亮，褪色的粉色画纸 1872—1873 年

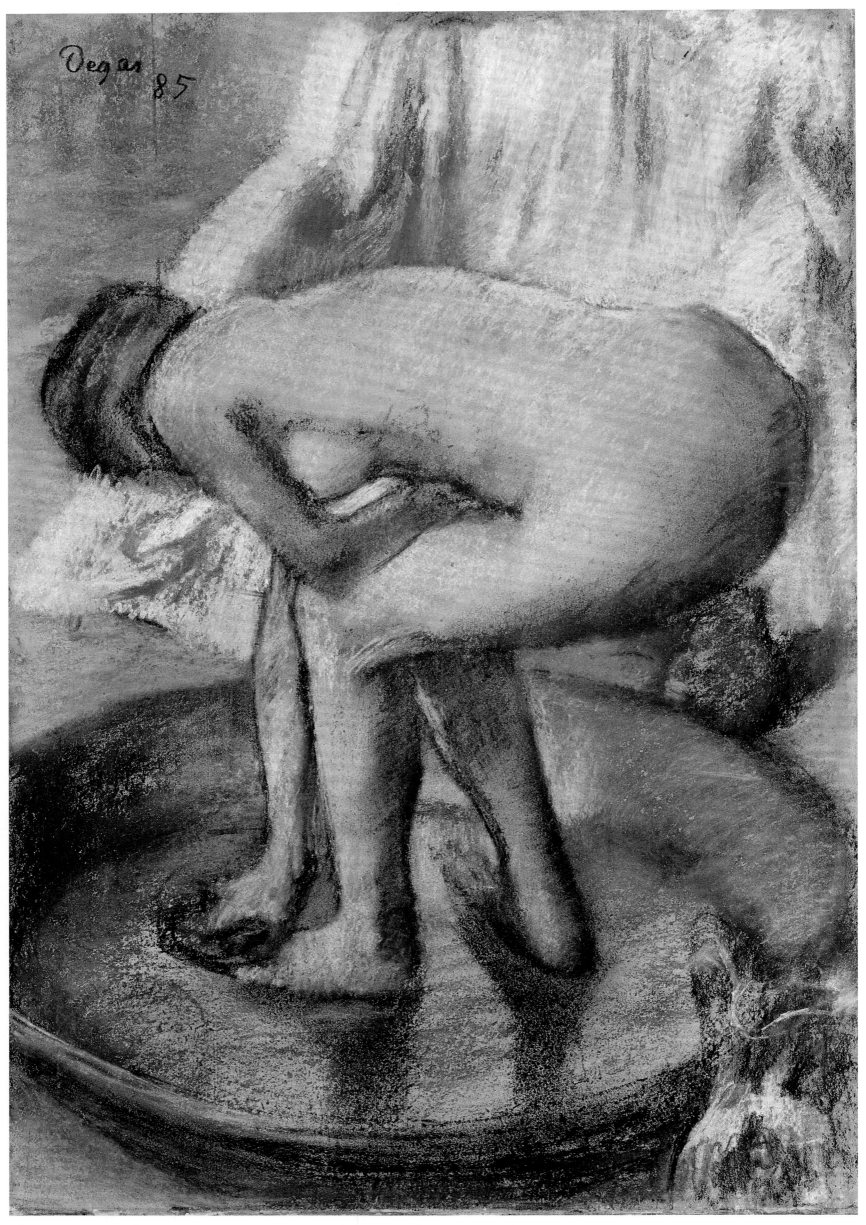

《浅浴盆沐浴女子》　81.3cm×56.2cm　炭笔，色粉，浅绿色画纸　1885 年

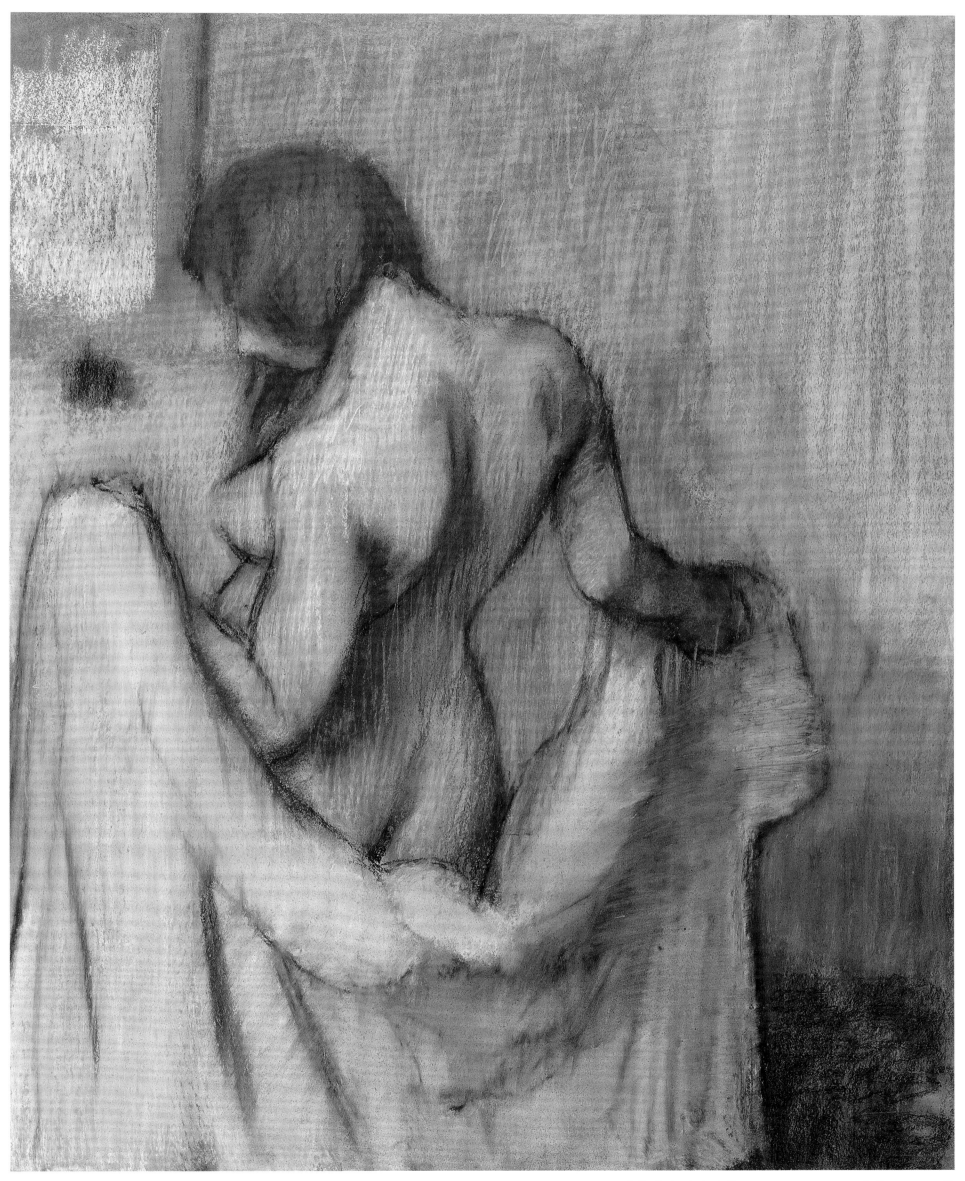

《带毛巾的女人》　95cm×76cm　色粉　1898年

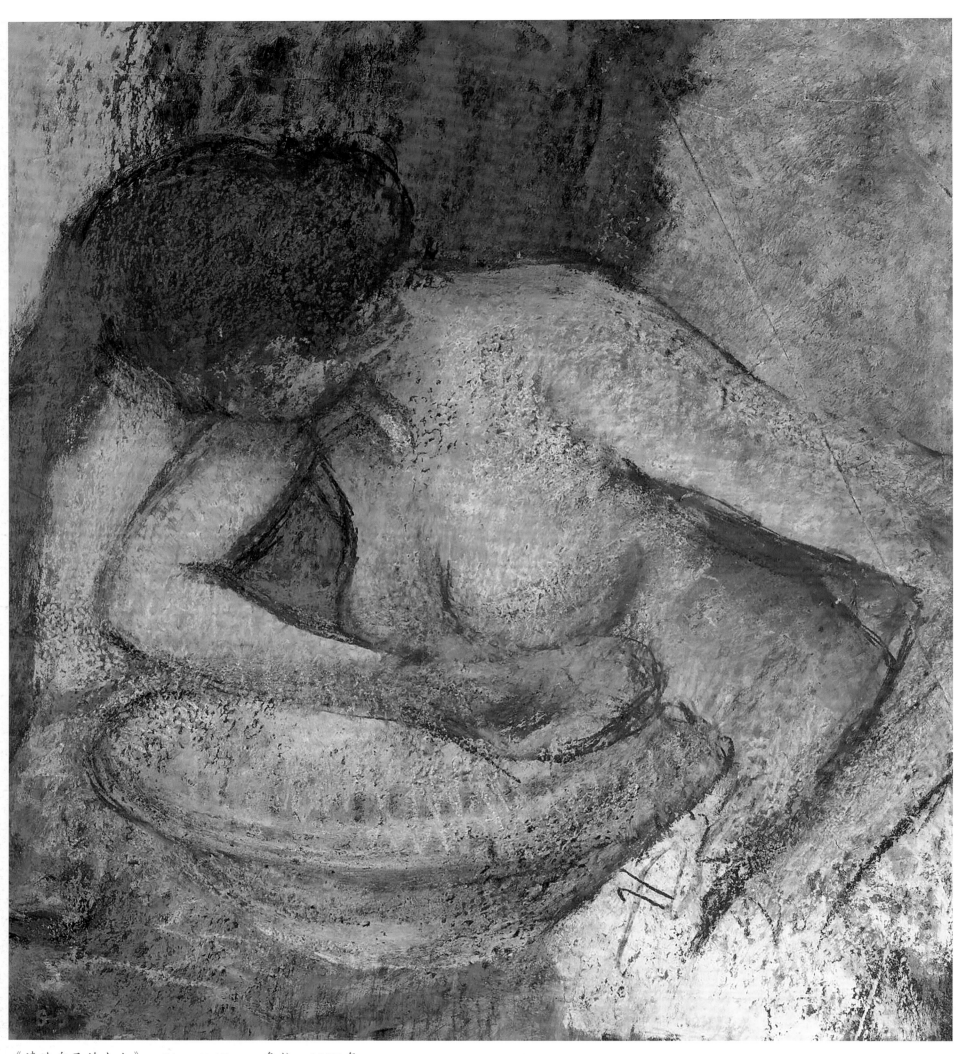

《清洗自己的女人》　51cm×47cm　色粉　1897年

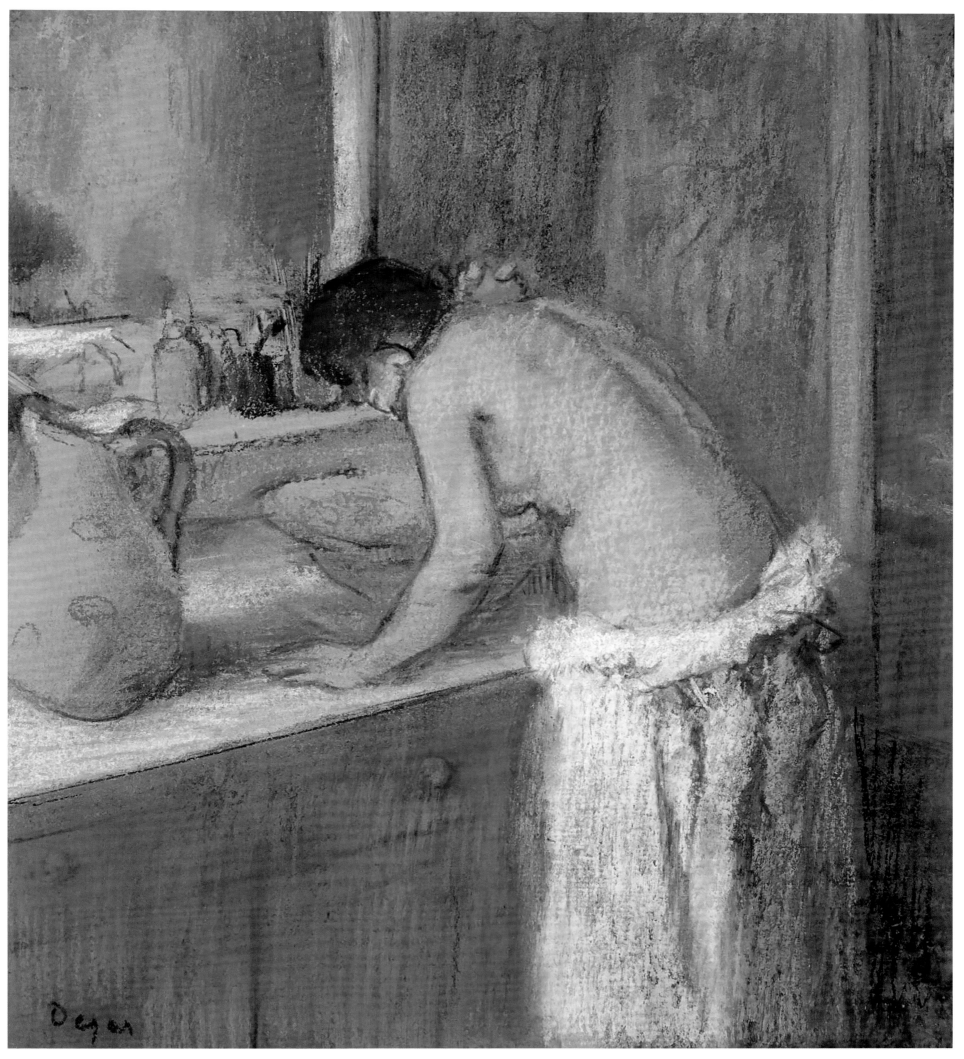

《厕所，女孩》　31.5cm×28cm　色粉和炭笔　1895 年

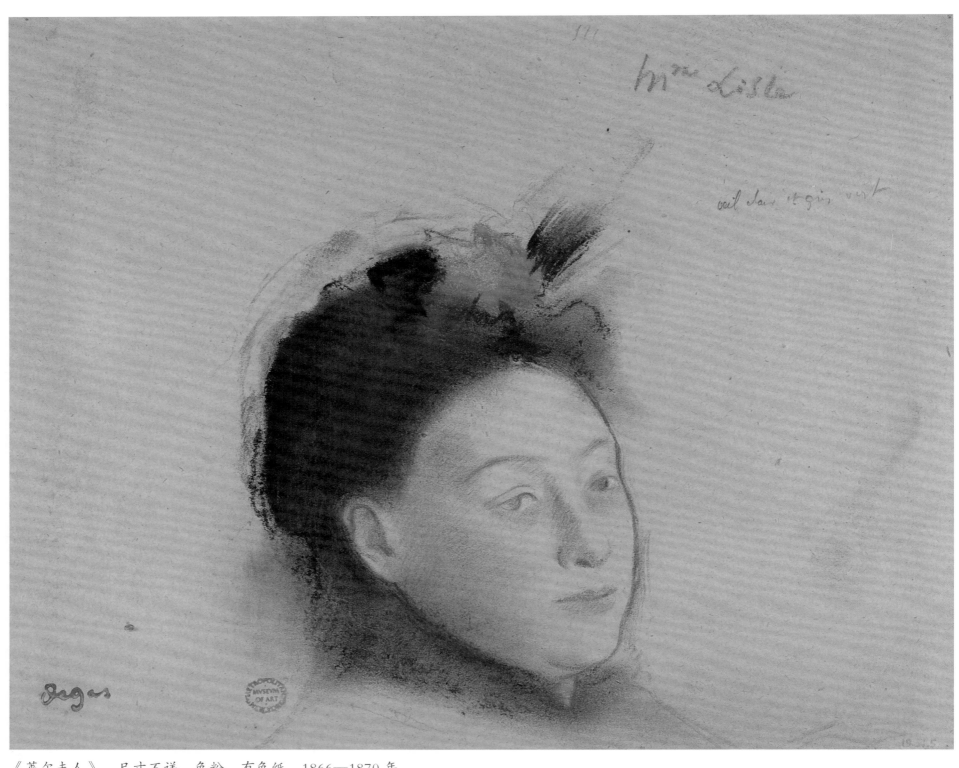

《莱尔夫人》 尺寸不详 色粉，有色纸 1866—1870 年

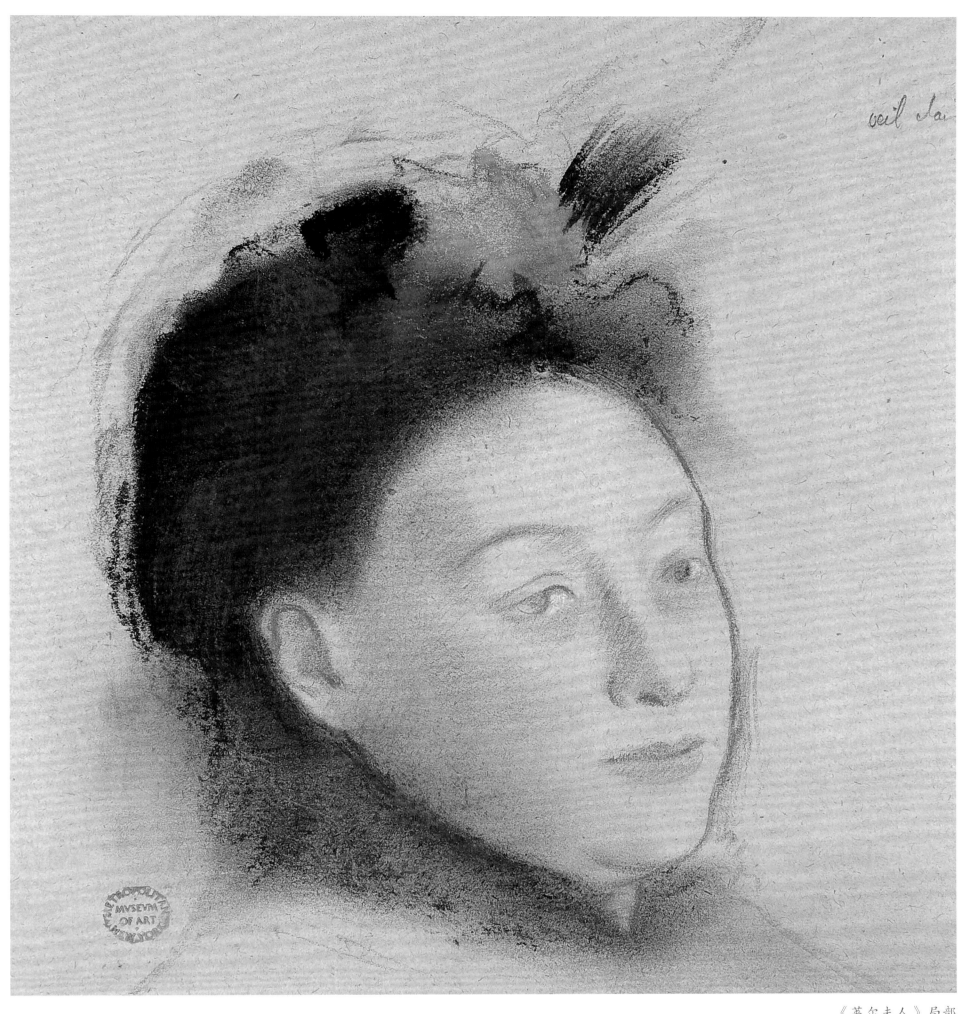

《莱尔夫人》局部

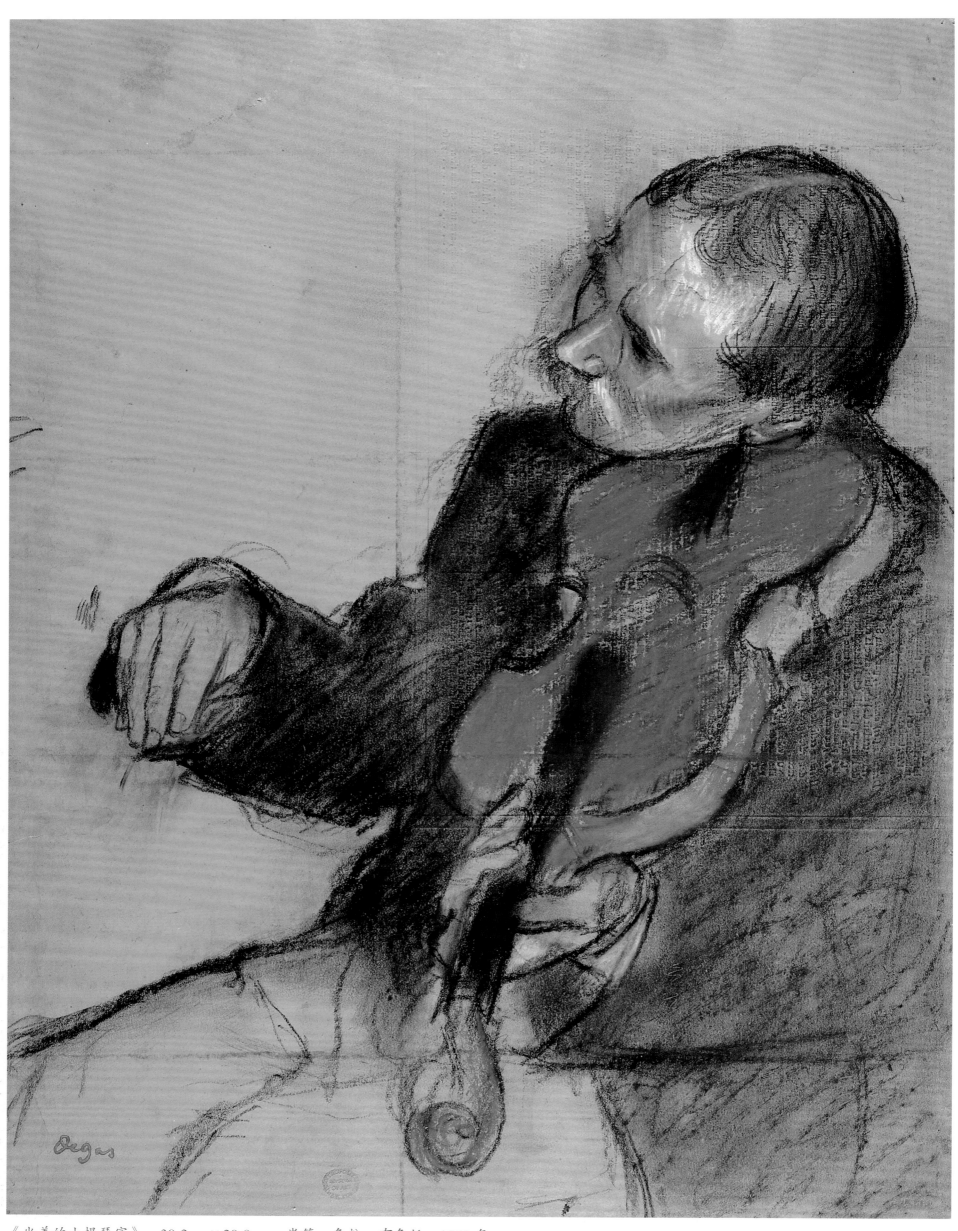

《坐着的小提琴家》　39.2cm×29.8cm　炭笔，色粉，有色纸　1879 年

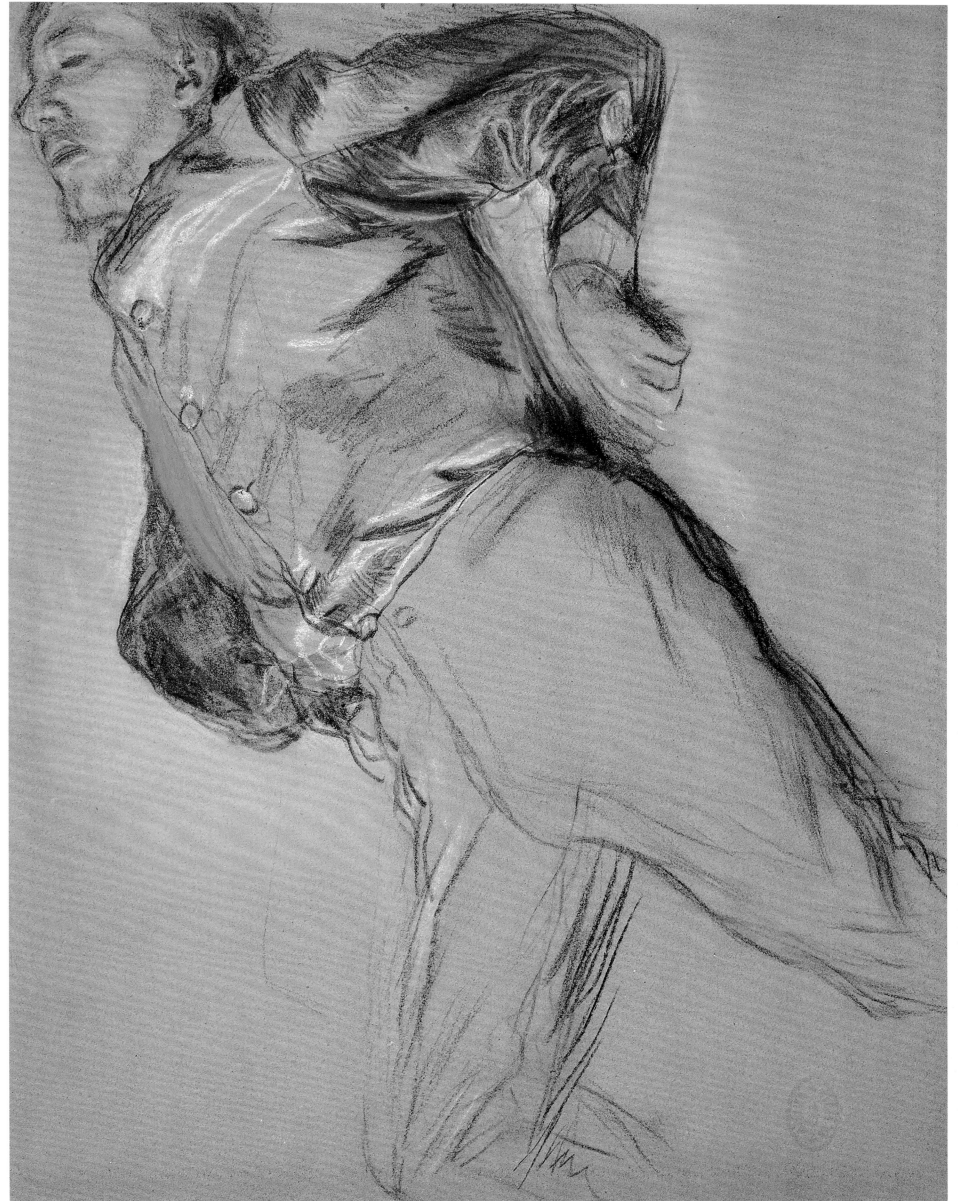

《落马的骑手》 26.6cm×35.2cm 黑色炭笔，色粉，棕色画纸 1866 年

《芭蕾舞场景》 56cm×81cm 色粉 1885 年

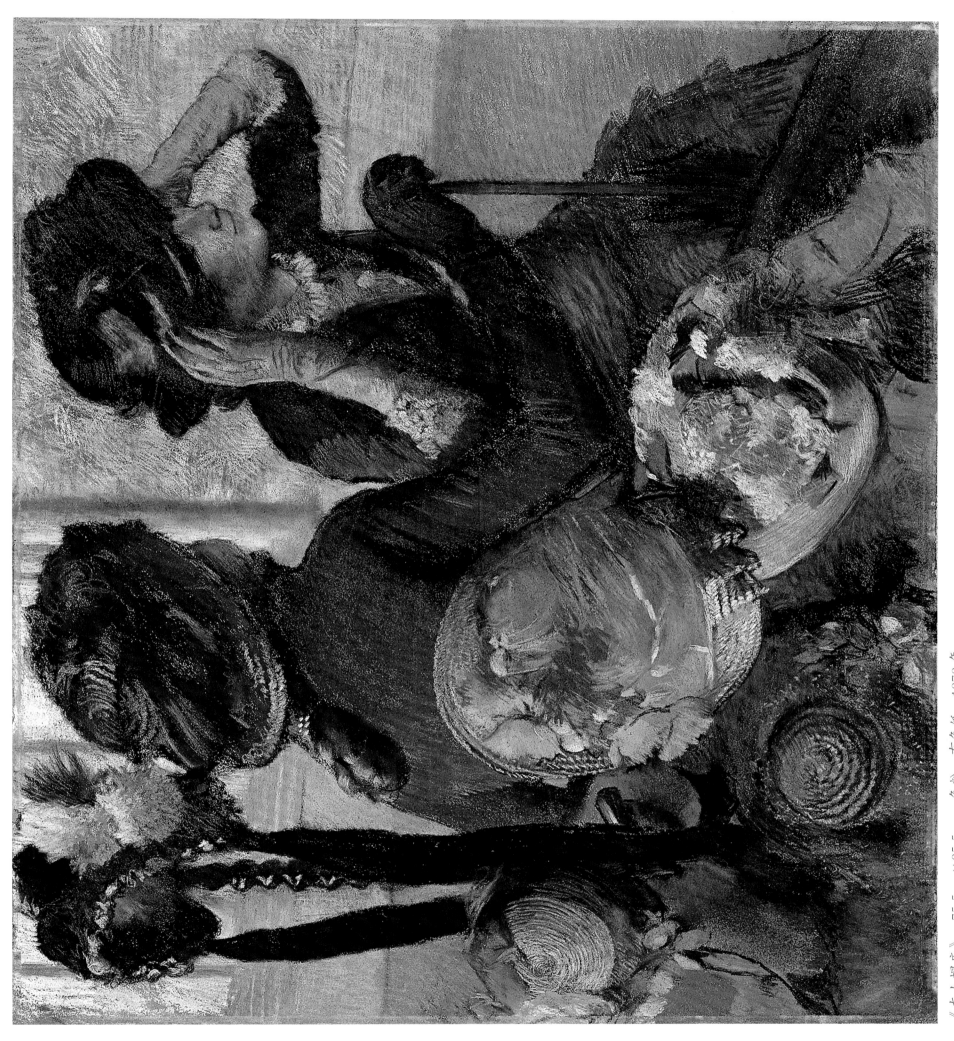

《索姆河畔圣瓦莱里索努凯勒瓦瓦大街》 48.9cm×65.1cm 色粉 1896—1898年

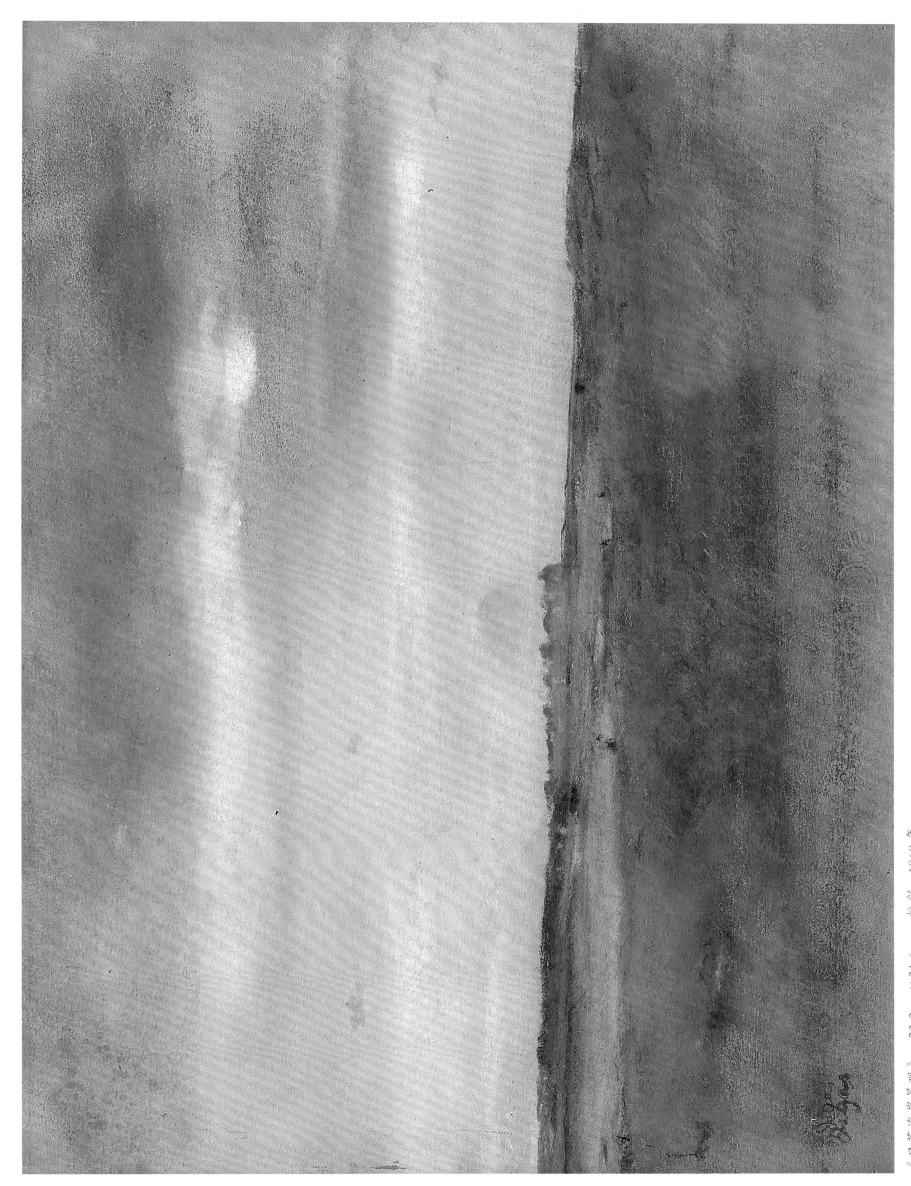

《日落海岸景观》 23.2cm×31.6cm 粉彩 1869 年

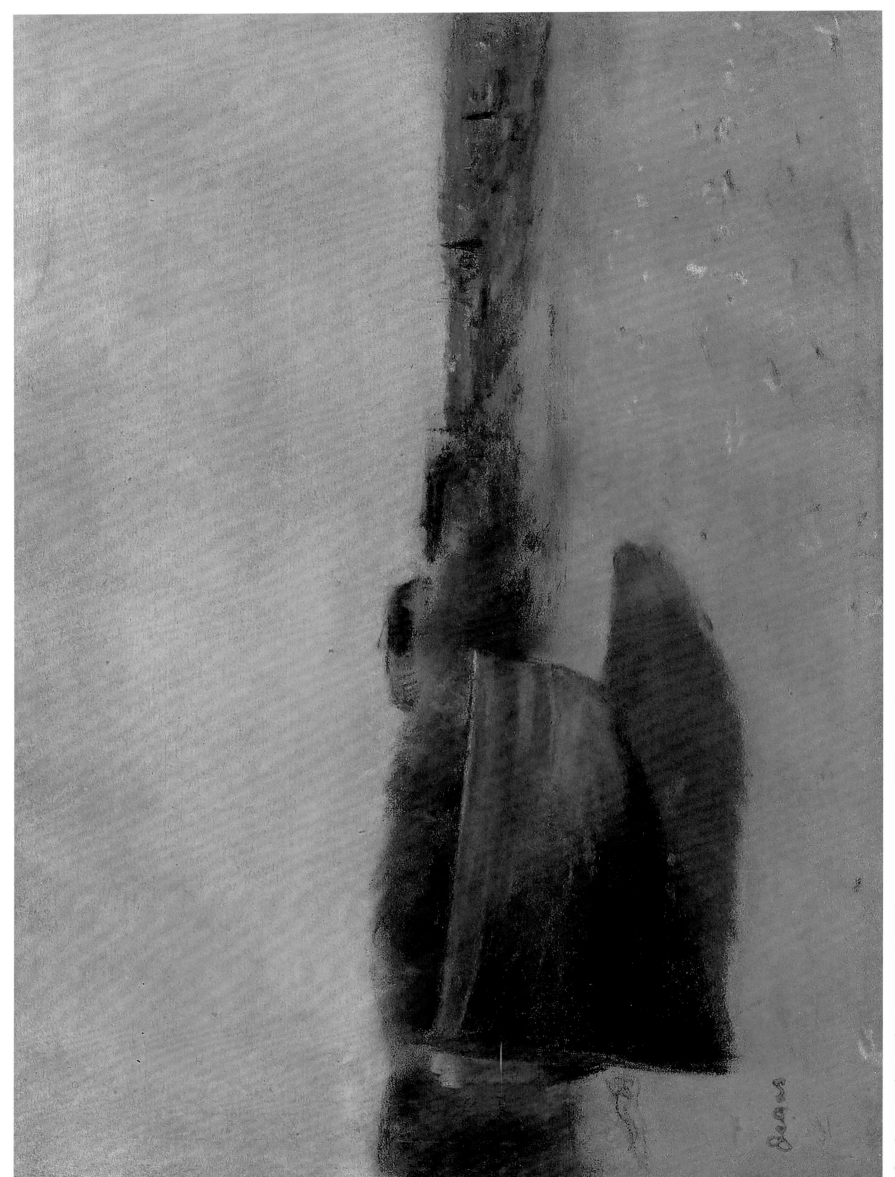

《贝雷古 5 号霍尔斯特特船（海滩上的船）》 23cm×32cm 色粉 1869 年

《草坪和灌木丛道路》 32.5cm×47.9cm 色粉 1890—1893 年

《海滩与海上游艇》 31.4cm×46.9cm 色粉，浅黄色画纸 1869 年

《低潮时的海滩》 14.5cm×39cm 色粉，浅黄色画纸 1869 年

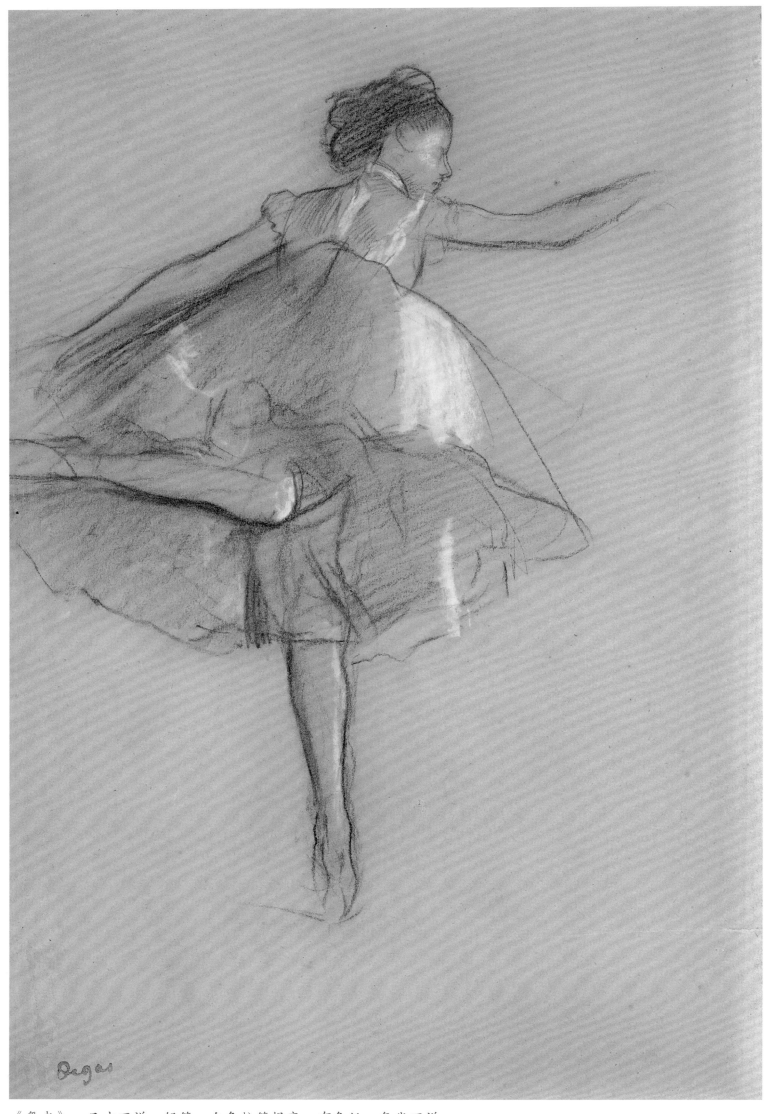

《舞者》 尺寸不详 铅笔，白色粉笔提亮，有色纸 年代不详

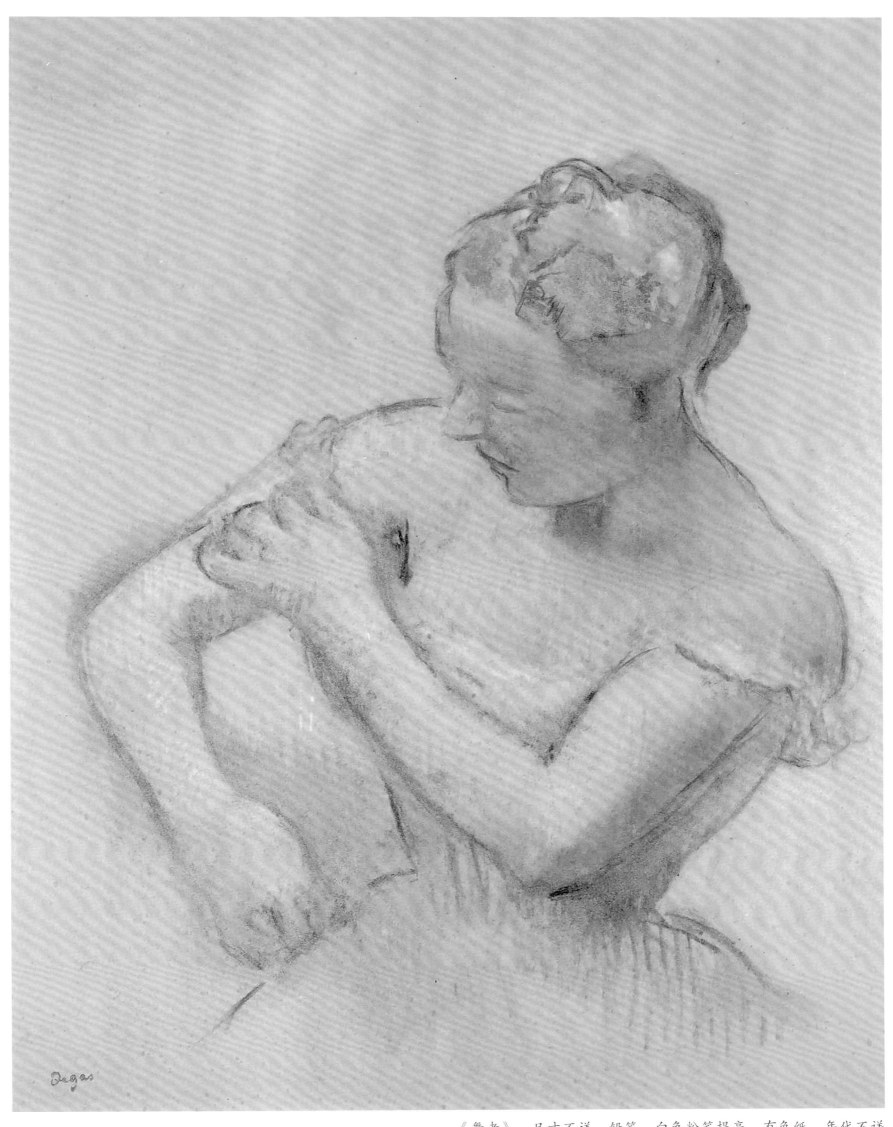

《舞者》 尺寸不详 铅笔，白色粉笔提亮，有色纸 年代不详

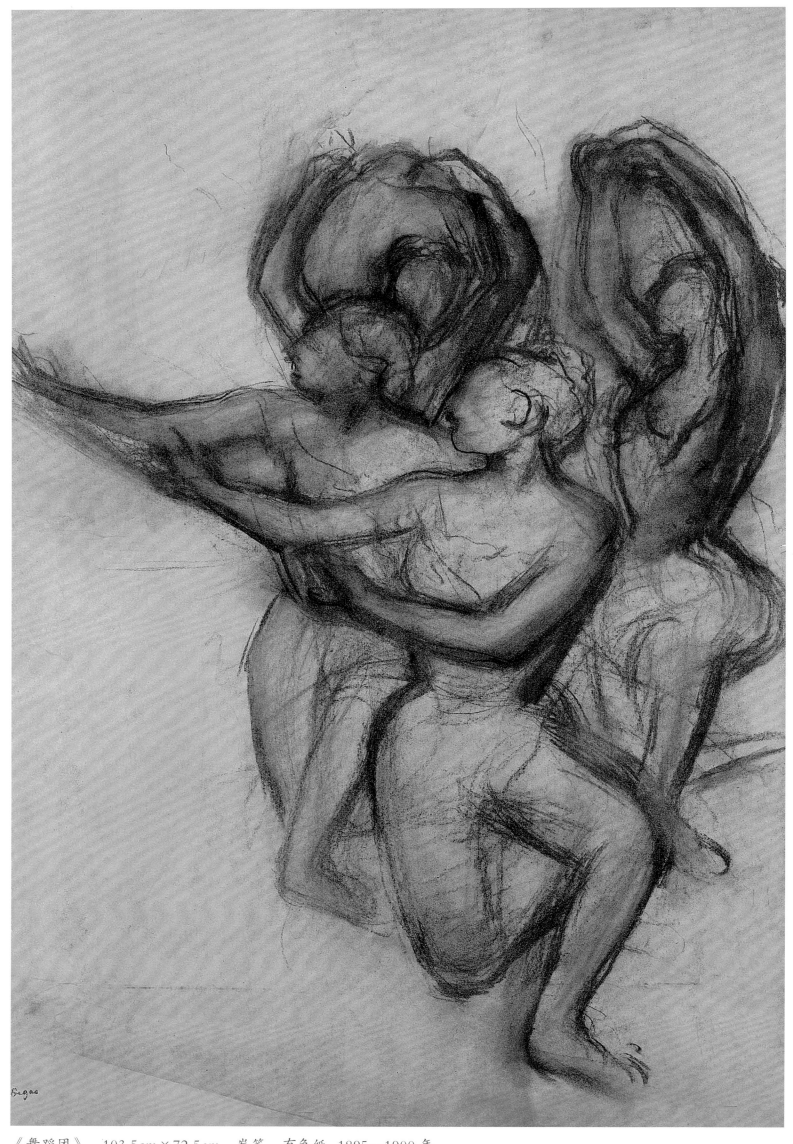

《舞蹈团》 103.5cm×72.5cm 炭笔，有色纸 1895—1900 年